总主编 许楗 副总主编 周冰

柯芩元 周冰 编著

New Era Art Design Series
新时代艺术设计系列

平面构成

西安交通大学出版社
XI'AN JIAOTONG UNIVERSITY PRESS

图书在版编目（CIP）数据

平面构成/柯棽元，周冰编著.—西安：西安交通大学出版社，2023.5

（新时代艺术设计系列/许楗总主编）

ISBN 978-7-5693-2874-5

Ⅰ.①平… Ⅱ.①柯…②周… Ⅲ.①平面构成（艺术）-高等学校-教材 Ⅳ.①J061

中国版本图书馆CIP数据核字（2022）第210132号

书　　名	平面构成 PING MIAN GOU CHENG
编　著	柯棽元　周冰
责任编辑	侯君英
责任校对	李嫣彧
责任印制	刘　攀
出版发行	西安交通大学出版社 （西安市兴庆南路1号 邮政编码710048）
网　　址	http://www.xjtupress.com
电　　话	（029）82668357　82667874（市场营销中心） （029）82668315（总编办）
传　　真	（029）82668280
印　　刷	西安五星印刷有限公司
开　　本	787 mm×1092 mm　1/16　印张7.75　字数91千字
版次印次	2023年5月第1版　2023年5月第1次印刷
书　　号	ISBN 978-7-5693-2874-5
定　　价	69.00元

如发现印装质量问题，请与本社市场营销中心联系调换。

订购热线：（029）82665248　（029）82668357

投稿热线：（029）82668525

版权所有 侵权必究

序言 Preface

 在现代设计教学领域中，构成理论打破了传统的设计基础教学模式，在美学价值、设计理念、思维方式、表现手法等方面形成了设计基础新的教学模式。

 构成原理遵循的是抽象的思维方式，用抽象的视觉语言来表达理性和数理逻辑并赋予其美学价值，表达的是一种严谨性、规律性和秩序性的美，同时也蕴含着丰富的想象空间。

 在构成教学体系中，构成是物体形态设计的基础，一方面让学生学会运用造型的基本元素，按照构成规律和形式美法则进行组合，另一方面对三维空间和材料运用展开探索和研究。由于构成伴随着各种设计的活动而产生，很自然地成为现代设计的重要基础学科。

 本书作者们从事构成教学与实践工作多年，积累有丰富的经验。书中将实践的体验上升到理论加以阐述，行文流畅，深入浅出，图文并茂，有的放矢，具有一定的知识性、可读性与可操作性，是一本具有较强针对性的基础教学读物。为此，欣然作序。

Contents 目录

第一章 平面构成概论　002
- 一、平面构成的起源　002
- 二、平面构成是设计的基础　002
- 三、平面构成的概念与特征　002
- 四、平面构成的学习方式与目的　003
- 五、材料与工具的准备　003
 1. 材料　003
 2. 工具　003

第二章 平面构成的基本元素　004
- 一、平面构成的形态　004
 1. 具象形　004
 2. 抽象形　004
- 二、平面构成的基本造型要素　004
 1. 点　004
 2. 线　008
 3. 面　012

第三章 平面构成的形式美法则 016
- 一、统一与变化　016
- 二、对比与调和　016
- 三、节奏与韵律　016
- 四、对称与平衡　017
- 五、比例与次序　017

第四章 平面构成的基本形式　　018
- 一、点、线、面构成　　018
- 二、基本形的构成　　024
- 三、重复构成　　042
- 四、渐变构成　　054
- 五、发射构成　　054
- 六、对比构成　　068
- 七、特异构成　　068
- 八、空间构成　　092
- 九、肌理构成　　100

第五章 平面构成与中国传统纹样　　118

参考文献　　120

第一章 平面构成概论
Ping mian gou cheng gai lun

一、平面构成的起源

平面构成、色彩构成、立体构成起源于德国包豪斯设计学院。

包豪斯设计学院是1919年在德国成立的一所设计学院，也是世界上第一所完全为发展设计教育而建立的学院。这所由德国著名建筑家、设计理论家沃尔特·格罗皮乌斯创建的学院汇集了许多优秀的现代艺术大师，他们将各种新的艺术观念带到设计的教育领域中。经过数十年不懈的努力，这所学院集中了20世纪初欧洲各国对于设计的新探索与新实践，并在设计教育中加以发展和完善，成为集欧洲现代主义设计运动之大成的中心，把设计运动推到了一个空前的高度。

1933年由于纳粹的破坏，包豪斯设计学院被迫关闭，但大部分教师流亡国外后继续发展，并对二战后设计的振兴作出了巨大的贡献。他们创建的设计教育体系和提出的现代设计理念影响至今。包豪斯宣言的第一句就是："建筑师、艺术家、画家们，我们一定要面向工艺。"包豪斯的教学计划也是按这个精神来指导和进行的，在各个阶段都要训练每个学生用手和用脑的能力。通过实际操作，学生熟悉了各种材料的性能和工艺加工的技能并获得个人体验，从而更好地培养学生的设计能力，以达到符合完美的工艺要求。

目前，世界上的设计教育通行的专业基础课就是包豪斯首创的。这个基础设计课的结构，是把对平面和立体结构的研究、材料的研究、色彩的研究三方面独立成体系，使视觉教育第一次牢固地建立在科学的基础上，而不仅是基于艺术家个人的、非科学化的、不可靠的感觉基础上。基础课其实是一次洗脑的过程，通过理性的视觉训练，把学生入学前的所有视觉习惯洗掉，换以崭新的、理性的视觉规律。利用这种新的规律，来启发学生的潜在才能和想象力，并开发学生的创造能力。崭新的设计理论和设计教育思想使包豪斯设计学院成为现代构成设计的发源地。

二、平面构成是设计的基础

平面构成是从基础绘画到设计基础的起步阶段。它是一种理性化的设计基础，注重培养学生的抽象思维，突破具象因素的局限，采用与写生绘画不同的手法，以点、线、面的几何元素为要素从构成自身的变化、组合方式及平面的结构关系去感悟设计的形式美，培养学生新的审美趣味和设计思维方式。

平面构成作为设计的基础课是其他课程无法替代的，它丰富了传统的以图案教学为基础的设计基础教学模式。传统的图案学习是以实物为基础的写生变化，是具象化的设计思维方式，即四大变化：花卉、人物、动物、风景的变形。因此抽象的三大构成和具象的四大变化构成了所有设计类专业的基础课程。

三、平面构成的概念与特征

平面构成是将二维空间内的点、线、面按照一定的形式美法则排列、组合成新的形态，从而创造出理想形态的造型设计。绘画、印刷品、纺织品图案、电视电影画面等均为平面造型，可以说一切造型研究都必须从平面入手，因此单纯、抽象及概括的形式美法则是平面构成的基本特征。

四、平面构成的学习方式与目的

平面构成的表现形式是以图形和视觉的方式来表现数理的基本概念的形式美法则。在学习中应遵循理论与实践相结合、感性与理性相结合的原则，努力开拓思路，发挥想象力，丰富构思。平面构成的学习还包括设计语言和设计思维两方面的训练，它是一种训练手段，除了形式感训练外，学习平面构成的重要目的是对学生进行创造能力和设计思维的培养。

五、材料与工具的准备

平面构成教学中使用的材料和工具相对简单，对于材料、工具及绘制技法的把握需要大量的手绘练习。现将常用材料和工具介绍如下：

1. 材料

（1）纸

常用的纸有白卡纸、绘图纸、铜版纸、水彩纸、水粉纸等。为保持画面的整洁，常用拷贝的方法起稿，可选用拷贝纸。装裱可使作业增色并易于保存，黑版纸、灰版纸、铜版纸等均可作为装裱底纸。

（2）颜料

常用的颜料是以瓶装浓缩黑色水粉为基本颜料。水粉颜料使用前需进行脱胶处理。具体方法为：在颜料中注入较多水，搅匀后放置一天，然后将上面的胶水倒掉，剩下的颜料含胶较少，着色时易涂均匀，即脱胶颜料。如将水粉颜料和碳素墨水混合，使用效果也不错。

（3）其他材料

做肌理构成、技法开拓等作业时，还需准备其他若干特殊材料，如画板、不同性能的纸张、各种不同质地的彩色颜料、各种颗粒物、双面胶带等。

2. 工具

（1）铅笔

完成作业的基础阶段要使用铅笔，其型号在HB～4B之间。HB的铅笔起稿用，2B～4B的铅笔用来填补色块、放大样稿。

（2）毛笔

毛笔主要用于蘸颜料平涂色块。叶筋、狼毫、小红毛等均有很好的使用效果。较大面积的平涂也可选用扁平的水彩笔。

（3）绘图仪器

性能良好的绘图仪器是作业精致美观的重要保障，如鸭嘴笔、小圈圆规、分规、圆规等。鸭嘴笔又名直线笔，可绘制出粗细不同的均匀直线，与圆规组合还可绘制出均匀的圆弧线；小圈圆规可绘制出普通圆规难以达到的小圆形。其他绘图工具还有直尺、三角板、曲线板、多用小刀、剪刀、橡皮等。

第二章 平面构成的基本元素
Ping mian gou cheng de ji ben yuan su

一、平面构成的形态

形态是人们直接或间接感知到的物体的形状与状态。宇宙中大到星际、天体，小至晶体都是以形态的方式存在的。根据形态在绘画中的特点，平面构成的形态可分为具象形和抽象形。

1. 具象形

在造型艺术领域中，人们在生活经验中已经形成概念并可以明确指认的存在物为具象形，它分为自然形和人造形。自然形就是自然形成的现定形态，如自然界的山川、河流、动物等。人造形是由人工造就的现定形态，如建筑、服装、工业品等。自然形和人造形是息息相关的，许多人造形是受自然形态的启迪而萌生的。

2. 抽象形

在造型艺术领域中，抽象形是指无法明确指认的形状或形态，如几何形、未被认识的怪异形及偶然得到的形态等。它可分为自由抽象形和规则抽象形。

二、平面构成的基本造型要素

平面构成的研究对象是形与形之间的各种组合关系。作为规则抽象形的点、线、面是平面构成的基本造型元素，它们之间是相对的，如极细小的形态就是点，而极狭长的形态就是线，点和线到一定数量就形成了面。

1. 点

点是相对较小而集中的形，在几何学意义上，点是有位置、无方向和面积的，但在造型设计中点既有位置又有方向和大小。点与面在造型上的区分是相对的，而不是绝对的，面有形状的特征而点可以是任何形状的。

（1）点的形态

点分为规则点、不规则点和自然点。

规则点指几何性的点。如圆点、三角形的点、方形的点等。

不规则点指自然形的点、偶然形的点、任意形及人造形的点。

（2）点的性质

点的性质随着自身的环境而改变。

如果在一个点的周围加上一定的形状，它自身的性质就会消失，并有面的感觉。

如果在点的内部加上不同的形状，点的感觉就会消失，而有面的感觉。

由于对比所致，在一定的条件下也会改变点的性质。

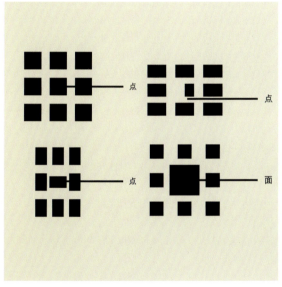

多个点的组合会创造生动感，并且利用大小各异的点，会使彼此更加突出。

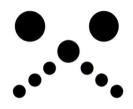

连续排列的点会产生节奏感、韵律感。利用点的大小不一的排列形式也容易形成空间感。

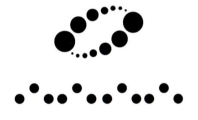

多个点的连续排列会有线和面的感受。

（3）点的作用

单一的点具有集中凝聚视线的作用，这样的点容易形成视觉中心。

总之，点的形态既具有灵活性又具有多样性，因此，点可以极大地丰富平面设计的视觉效果。点又有高度抽象和简洁的特点，在设计中应用广泛，表现形式丰富多样，境界极为深远。

Demonstration

示范作图

》 S H I F A N Z U O Y E

基本形练习

第二章 平面构成的基本元素

2. 线

线是点的移动轨迹，即相对细长的形。几何上的线是有粗细之分的，有长度和方向的。在造型设计中线不仅有位置、方向、形状还有相对的宽度。线具有很强的表形功能和表象功能。线有曲直、粗细、浓淡、流畅与顿挫之分。它的相对视觉特征为视觉属性提供了富于表现力的造型手段。

（1）分类

线分为有明确方向性的直线与无明确方向性的曲线。

（2）线的情感

a. 直线的情感

在所有形态的线中，几何直线是最简洁抽象的线形，具有"男性化"的特征。

水平线：具有稳定、扩张、延伸、宁静、广阔、深远的情感特征，如地平线等（见图1）。

垂直线：具有坚毅、庄重、严肃、简洁、上升、张力、明确、阳刚等情感特征，如感叹号等（见图2）。

斜线：具有动感、活泼、速度、向上、不安定的情感特征（见图3）。

折线：具有律动、坚硬、力度、尖锐的情感特征（见图4）。

b. 曲线的情感

曲线是直线运动方向改变所形成的轨迹。因此它的动感和力度都比单纯的直线要强，表现力和情感也更加丰富。曲线优美、轻快、柔和富于韵律感，具有"女性化"的特征。

几何曲线、圆线、椭圆线、圆弧线具有严谨、理性、精密圆满的现代之感（见图5）。

自由曲线是自然界中偶然形成的线，因此表现出自由变化的柔和与节奏感，优美、抒情、极富人情味（见图6）。

（3）线的特征

多组线的视觉效果，取决于线的排列组织方式（见图7）。

线是具有情绪化和表现力的视觉元素（见图8）。

运用不同工具表现出不同线的感觉（见图9）。

总之，线是最富于表现力的视觉形态，直线和曲线的对比可以相互衬托各自形态的性格特征，在视觉上形成曲与直的强烈对比效果。

图1

图2

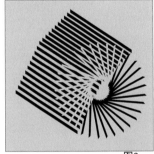

图3

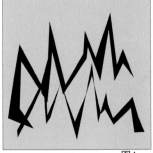

图4

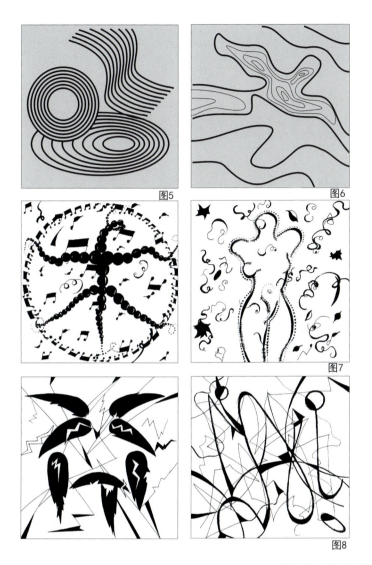

图5　　　　　　　　　　图6

图7

图8

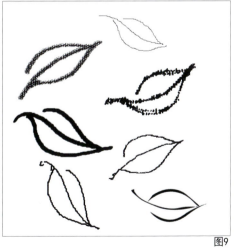

图9

第二章　平面构成的基本元素

Demonstration
示范作业
» SHIFANZUOYE

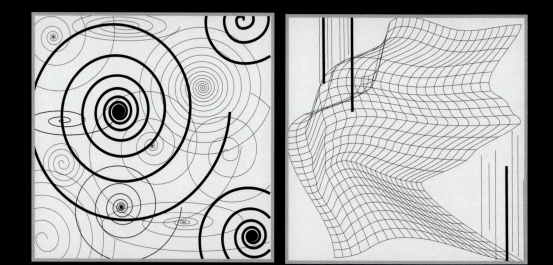

基本形练习

第二章 平面构成的基本元素

011

3. 面

（1）概念

面是线移动的轨迹，是相对大的形。通常在视觉上，点的扩大和线的宽度增加都会形成面。面给人最重要的感觉是具有充实感。

作为造型设计中的面有位置、方向、形状和虚幻的厚度。平面构成中的面总是以形的特征出现，因此，我们总是把具体的面称为形。

（2）分类及特征

我们以面的形式因素为参照，形可分为几何形（可以用规矩重复制作的形）、偶然形（不可重复的形）及有机形（由手制作的规则形）。

几何形中最基本的是圆形、四边形和三角形。圆形有饱满的视觉效果和运动、和谐的美感；四边形有稳定的扩张感；三角形有简洁、突出、明确、向空间挑战的个性。

我们以面的虚实与开放性来区分，可分为积极形与消极形。积极形是以封闭的实体为特征，既有完整性又有统一安定的内部面形，因此，画面充实而富于力度。消极形则是内部面形不充实或外轮廓未封闭的面，点和线的积聚都会产生消极的面。消极的面有虚而开放的性质，因此，在造型上有着更大变化的可能性。

(3) 图与底的关系

由于物体的色彩、形状、材质、肌理等诸要素的不同，因此物体能显示出不同的视觉效果。一般在图形中，人们总是把一些相对主动稳定的视觉要素归纳为图，而把一些处于被动分流状态的视觉要素称为底，起到背景或空白作用，因而有了图与底的区分。通常视觉要素在下列几种条件下易于形成图：

a. 于画面中心的形；
b. 处于水平或垂直方向的形；
c. 被四周包围的形；
d. 在画面中占面积相对小的形；
e. 群体化的形；
f. 色感和造型强烈的形；

(4) 图与底的反转

图与底是图形中相辅相成的组成部分。由于底的衬托，图才得以显现充分。但在一定条件下图与底会产生转换。著名的《鲁宾之杯》非常经典地反映了它们的关系。在图的方形框中我们看到的是一只黑色的杯子，但我们把黑色当底时，却看到两个白色的人像，即图底反转。这说明，视觉成像不是一成不变的，由视觉转换所带来的动感，使造型更加丰富多彩。

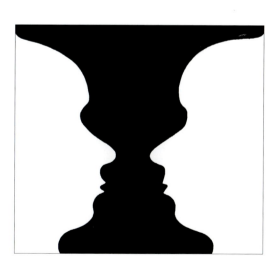

示范作业
SHIFANZUOYE

基本形练习

第二章 平面构成的基本元素

第三章 平面构成的形式美法则
Ping mian gou cheng de xing shi mei fa z

在西方美学界，一些学院把美学叫做形式学，反映和揭示了美学与形式极为密切的关系。任何艺术作品，离开了形式美，就会失去其艺术魅力，尤其是在抽象范围内的作品中，形式美更有它特殊的地位。美的根源表现为潜在的心理与外在形式的协调与统一。平面构成中的形式美法则与立体构成、色彩构成中的形式美法则所表现的主体是一致的，即秩序的规律美与打破常规的特异美。秩序美表现在统一中，特异美表现在对比中。

一、统一与变化

统一与变化规律是形式美法则中的集中与概括。在艺术作品中强调突出某一造型自身的特征称为变化，而集中他们的共性使之和谐即为统一。

统一使人感到单纯、整齐、轻松。但形式美表现中只有统一而无变化会显得刻板、单调和乏味。变化是创新、求变，使人感到新奇、刺激和有趣。但这种刺激必须有一定的限度，否则会显得混乱而无章法。

在平面构成的表现技法中，普遍存在统一与变化的矛盾。统一必须要有共同的因素存在，如形象的统一、色彩的统一、大小的统一及方向的统一等。要处理好这种形式感必须把握一个度的问题，因此要做到统一中有变化，变化中求统一。

二、对比与调和

对比在审美法则中占有非常重要的位置。事物因为有了对比才会得到比较，才有美、丑、好、坏之分。对比是突出事物的对抗性特征，使个性鲜明化。不同个性的素材同时出现，就会产生对比的现象。调和是和对比相反的概念，强调事物的共性因素，使对比双方减弱差异并趋于协调。在平面构成中，对比是取得变化、差异的手段，强调个性鲜明、形态生动活泼；而调和是取得协调作用，强调共性、单纯和统一。因此只有对比没有调和，形态就会显得杂乱；而只有调和没有对比，形态就会显得单调。

对比与变化、调和与统一，二者是同一个问题的两个方面。一切作品的设计，都要处理好统一与变化、对比与调和的关系。在平面构成练习中，具体表现有空间对比、疏密对比、大小对比、曲直对比、方向对比等。

三、节奏与韵律

节奏是音乐术语。乐曲中的节奏是指节拍强弱或长短交替出现并有一定的规律性。节奏是旋律的骨干，也是乐曲结构的基本因素。在我们生活的自然界中，节奏无处不在，夜来昼去、花开花落、春夏秋冬都是在有条不紊地进行着。

韵律是中国古典文学中的术语，在古诗词中强调平仄格式和押韵的规律。诗词中韵脚的音以相同的形式有规律地出现，便形成了韵律。节奏是韵律的条件，韵律是节奏的深化。在节奏的基础上赋予情调的感觉，能使节奏具有强弱起伏，悠扬缓急的情调，造型中有起伏变化、抑扬顿挫的美感，节奏与韵律是互补的关系。

在平面构成中，所表现出的节奏与韵律的特点就是有一定的规律性与次序性。节奏与韵律表现的主要特征是把基本形有规则、反复地连续起来，并且逐次地进行变化。它依据一定的比例，有规律地递减或递增，并具有一定的阶段性变化，形成富有律动感的形象。

四、对称与平衡

对称是生活中最常见的一种构成形式,如人的身体构造、传统的建筑造型等。对称给人的感觉是有秩序的、庄严的,能体现一种安静与祥和的气氛。

对称包括水平对称、垂直对称、斜向对称、米字对称、十字对称与心点对称。由于对称过于完美、缺少变化,处理不好会有呆滞、单调的感觉。

平衡是根据力的重心,将其分量加以配置调整,从而达到视觉上的稳定感。平衡构成的状态比对称更富于变化与活力。

对称与平衡的基本形式如下。

(1) 反射

相同的形在左右或上下位置的对应排列。它是最基本的表现形式。

(2) 移动

在总体位移平衡的条件下,局部变动位置。移动时要注意平衡关系。

(3) 回转

在反射或移动的基础上,将形进行一定角度的转动,增加形的变化。

(4) 扩大

扩大其部分基本形,形成大小对比的变化,使其达到平衡的效果。

以上四种基本形式,通常表现出两种或两种以上形式的结合,这样构成的形式可达到丰富而又有变化的效果。

五、比例与次序

在平面构成中建立统一的数理逻辑关系,以美的比例关系对画面进行理性的分割。适当的比例、尺度是造型美的基础。它有以下几种形式:

(1) 黄金比

黄金比例0.618:1,被视为永恒美的比例关系。有这种比例关系的矩形称为黄金矩形。用黄金比做基础的构成练习,在艺术设计中被广泛运用。

(2) 分割

分割分为等形分割和等量分割。等形分割要求分割后空间的各部分形态相同;等量分割不要求形态相同,只要求各部分面积比例一样。运用分割的原理,使画面整齐、统一。其造型严谨,极富秩序感。为避免画面因统一而呆板,需要注意分割形式的变化。

(3) 数列分割

等差数列、等比数列、斐波那契数列等来分割画面都属于数列分割。它体现一种渐变的节奏美与秩序美的关系,并以几何制图的方式画出单纯而有理性的造型。

(4) 平方根比

平方根比是一种接近黄金比的比例关系。设正方形的边长为1,其对角线即为更好$\sqrt{2}$。运用根号比的关系来做构成练习,会取得大小适中,又具现代美感的画面关系。

因此,比例与次序美,在平面构成中是形的节奏与韵律的具体表现。

CHAPTER

第四章 平面构成的基本形式
Ping mian gou cheng de ji ben xing shi

一、点、线、面构成

任何平面造型都是由点、线、面具体组织和表现的，平面构成也不例外。与传统的数学概念相比较，造型意义上的点、线、面有更广泛与自由的表现形式。点、线、面之间的界限不确定因素，使其具有一定的相对性和可转化性。在点、线、面构成中，应发挥点、线、面的各自特征，做各种形式不同的练习。先分别做点的构成、线的构成和面的构成，再做点、线、面的综合练习。

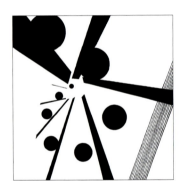
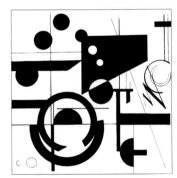
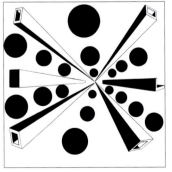
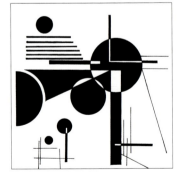

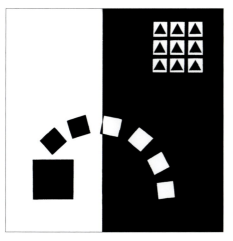
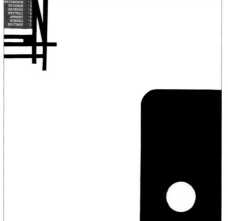

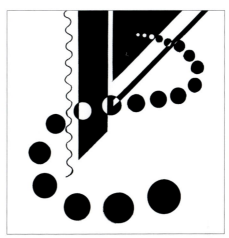
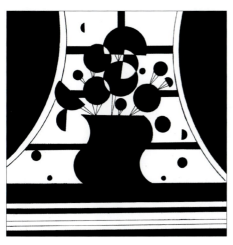
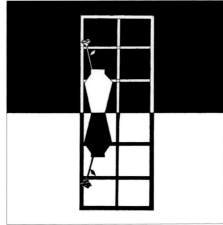

第四章 平面构成的基本形式

作业要求

　　在15cm×15cm的纸上做4张点、线、面的构成练习，然后装裱在36cm×36cm的卡纸上。要求重点突出一个造型，表达一种情绪与感受。

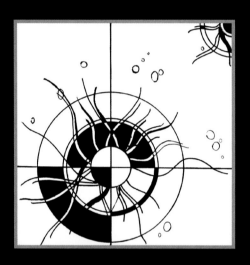

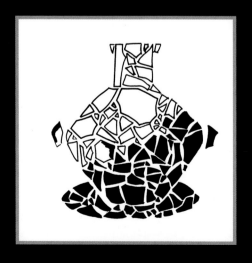
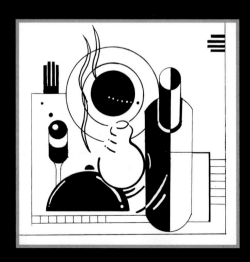

基本形练习

第四章 平面构成的基本形式

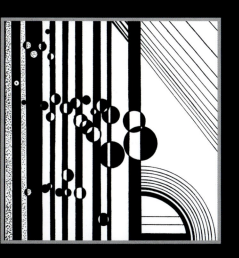
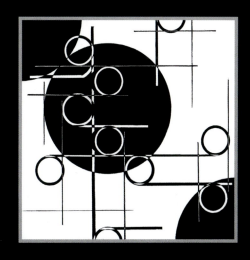

示范作业

» S H I F A N Z U O Y E

第四章 平面构成的基本形式

基本形练习

二、基本形的构成

基本形是一个最小的设计单位。它是由基本元素点、线、面或基本形态的圆、方、角,经过各种组合方式而形成的设计。在平面构成练习中,我们主要选择几何基本面的矩形、圆、三角形来设计。其设计方法有如下几种。

（1）加法

基本形的加法是由两个面形相加、相切、相交等技法组合而成的,即是由一个形与另一个形加在一起而形成的新形象。

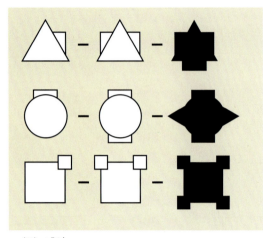

（2）减法

基本形的减法是指两个面形相减,即一个形被另一个所减去后而形成的新形象。

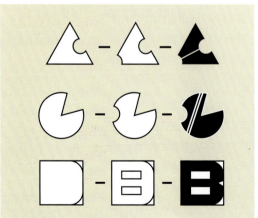

（3）分割法

基本形的分割是指一个形被另一个或几个形分割后而产生的新形象。这种方法也是造型设计中最常用的手法。

分割的方法如下：

a. 等形分割指单位相等、面积相等的分割法。其造型严紧、整齐。

b. 等量分割指面积、形状都相等,在位置排列上相互转换,使造型有所变化,产生均衡感与安全感。

c. 渐变分割指分割线与分割线之间的距离按数列递减或递增,形成在垂直、水平波纹、漩涡纹等形态变化中。

d. 自由分割指不规则的、自由的分割方法。自由分割是不拘泥于任何传统的规则,排除单调的数理形式与对称的规则性,使设计在自由的方法中感受造型的变化与活力。

（4）重叠法

由一个形覆盖在另一个形上时可产生重叠法。当两个大小不同的形重叠在一起时,就会产生正负形,即正形为图是黑色,负形为底是白色。

（5）透叠法

当两个形重叠时可产生透叠法,其重叠面具有透明性,但不产生上下前后的空间关系。

（6）分离法

将两个形在不相接的情况下,并置在一起而形成一个新的形象,即为分离法。

总之,在基本形的构成练习当中,要注意它们组合后所产生的新形与原形的关系。

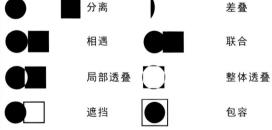

第四章 平面构成的基本形式

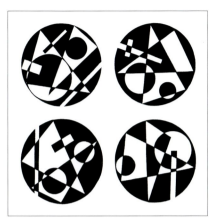
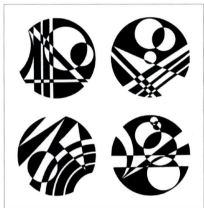
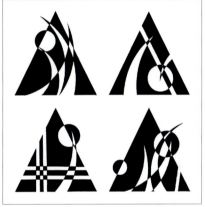
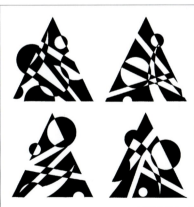
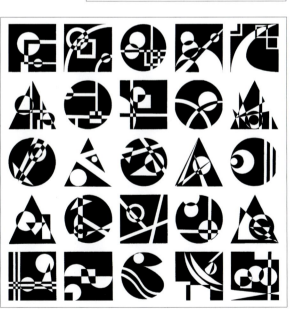

作业要求：

　　做25张基本形练习。在6cm×6cm的方格中作三角形、圆形和正方形的基本形练习，然后装裱在36cm×36cm的卡纸上。要求在基本形设计中，注意曲直的呼应对比。

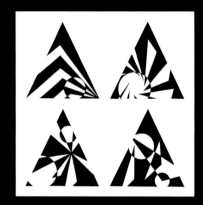
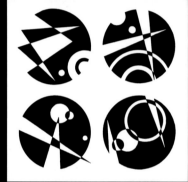
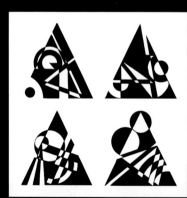
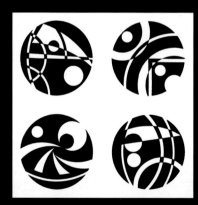

第四章 平面构成的基本形式

基本形练习

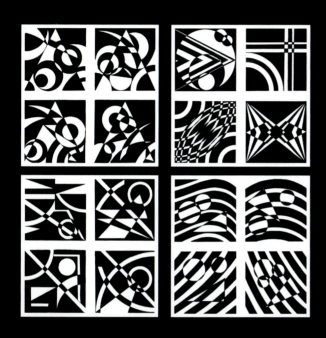

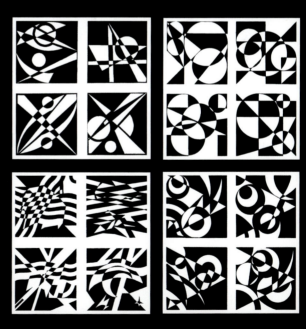

027

示范作业
SHIFANZUOYE

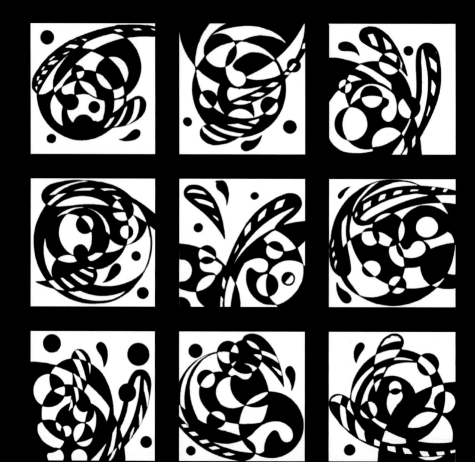

基本形练习

第四章 平面构成的基本形式

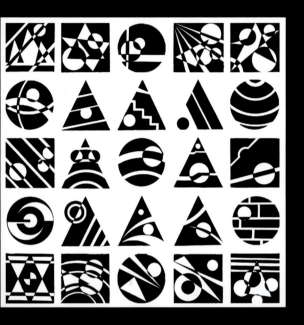

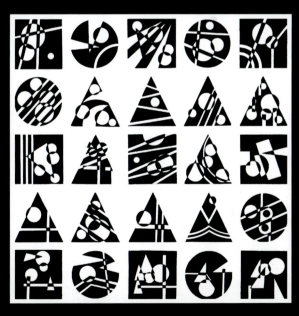

示范作业
SHIFANZUOYE

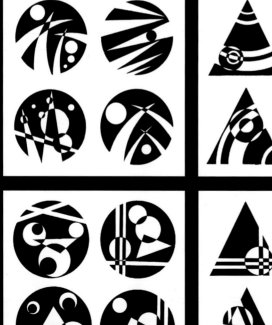

基本形练习

第四章 平面构成的基本形式

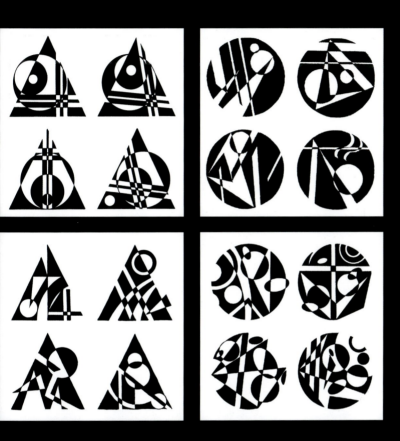

示范作业

S H I F A N Z O Y E

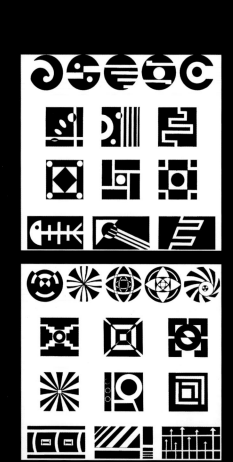
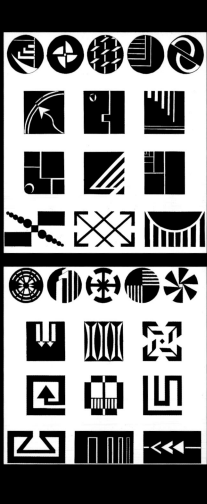

基本形练习

第四章 平面构成的基本形式

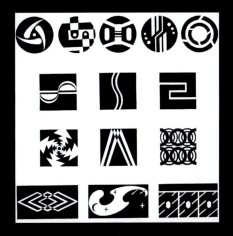
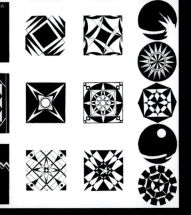
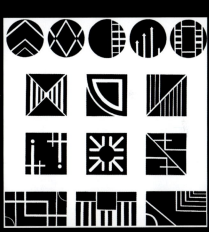

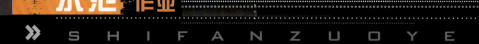

示范作业
SHIFANZUOYE

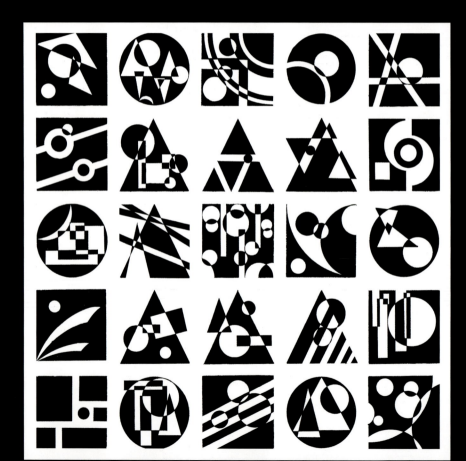

第四章 平面构成的基本形式

基本形练习

S H I F A N Z U O Y E

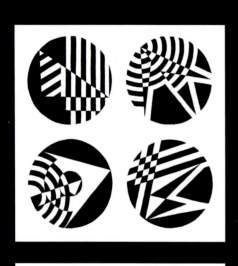
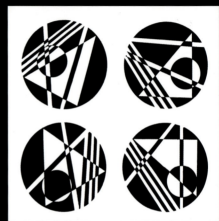
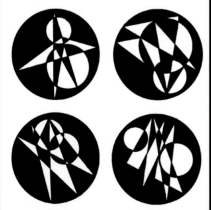
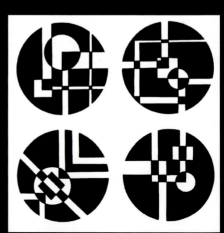

第四章 平面构成的基本形式

基本形练习

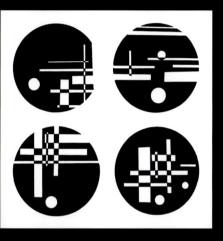

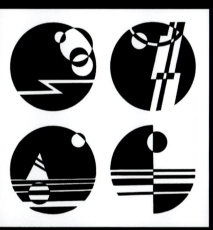

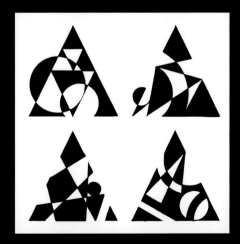

示范作业

S H I F A N Z U O Y E

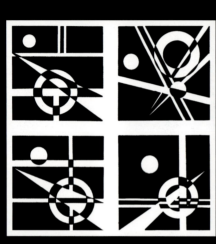
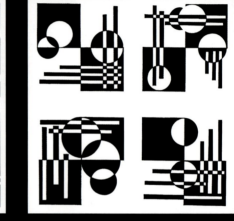
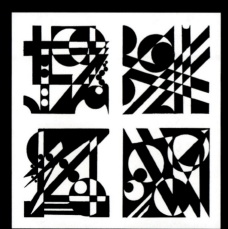
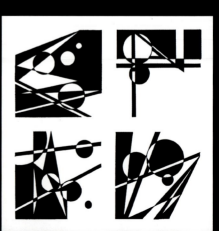

基本形练习

第四章 平面构成的基本形式

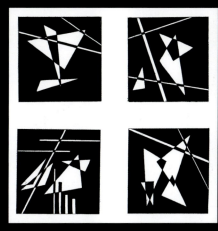
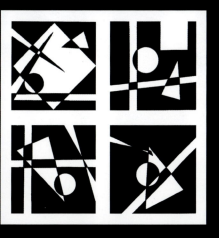
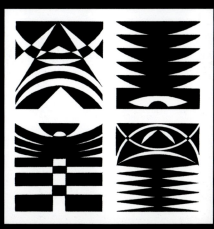

示范作业
» S H I F A N Z U O Y E

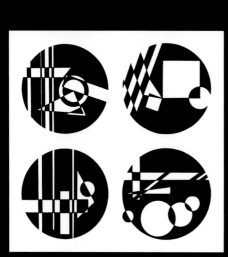

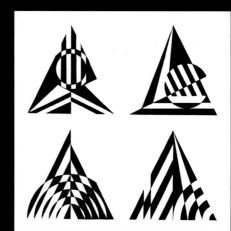

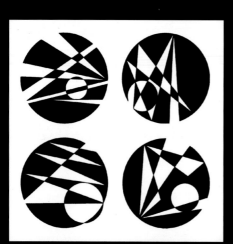

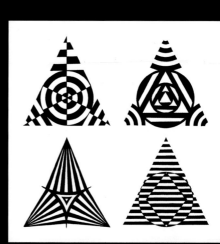

基本形练习

第四章 平面构成的基本形式

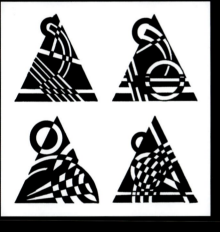
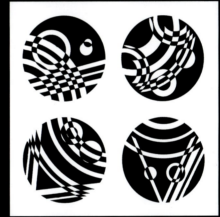
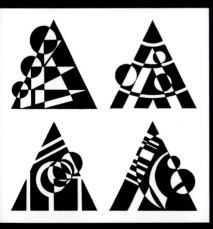
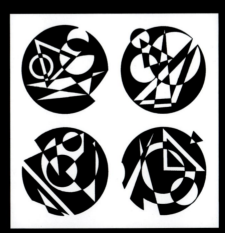

三、重复构成

（1）骨骼

重复构成是指相同或近似的基本形反复有秩序地排列组合。相同的形象重复出现，会形成一种井然有序的视觉感，表现出整齐美。

在做重复构成练习时，首先要确定它的骨骼。骨骼就是构成图形的骨架和格式，骨骼支配着构成单元的排列方法，决定着每个形的距离空间。

骨骼分为规律性骨骼和无规律性骨骼。

a. 规律性骨骼是按照数学比例方式，有秩序、有规律地排列。如重复构成、渐变构成、发射构成、特异构成等。规律性骨骼又分为有作用性骨骼和无作用性骨骼。

有作用性骨骼：给予基本形固定的空间，在骨骼有限的空间中，基本形可以上下、左右移动。

无作用性骨骼：基本形固定的位置在骨骼的交叉点上，基本形不得位移，但可以以此为中心变化大小和方向，可丰富图形，排列自由，有很大的随意性，如对比构成、空间构成、特异骨骼构成。

b. 无规律性骨骼打破了传统数学排列方式，骨骼在变化上有很大的随意性，是一种比较自由的排列。

（2）重复骨骼

重复骨骼就是用相同的骨骼进行排列的方式。重复骨骼线的确定一般采取正方形格式，它便于基本形的方向变化，构成灵活多样的排列方式，同时骨骼线也可以用长方、斜向、水平错位或波形曲线等构成。

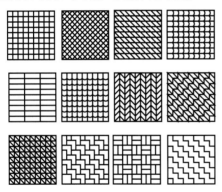

（3）基本形

基本形是构成图形的基本元素。用于重复构成的基本形应选择在正方形、三角形、圆形基础上进行设计变化并要注意曲直的对应关系，重复构成中的图形应简练，不要过于复杂。

（4）排列方式

a. 绝对重复。在重复骨骼中，基本形按一定方向，连续上、下、左、右并置排列的构成方式，即绝对重复。其特点是基本形方向不变，正负不变。绝对重复具有统一、严谨、整齐的观感，但处理不好易产生平淡、呆板的效果（见图1）。

b. 方向不变，正负变。在重复骨骼中，基本形在上、下、左、右的位置上排列方式以正负交替的形式出现（基本形的正形是指白底黑图，而其负形则为黑底白图），其基本形方向保持不变。这种变化增强了黑白对比度，比绝对重复方式于严谨中显得丰富（见图2）。

c. 正负不变，方向变。在重复骨骼中，基本形在左、右、上、下的位置上排列方式以方向变化为主，其正负形不变。基本形方向可以选择90°、180°、360°等不同的角度进行旋转排列。由于基本形的方向发生了变化，图形也变得生动起来（见图3）。

d. 正负变，方向变。在重复骨骼中，其基本形在左、右、上、下位置上的排列方式是方向、正负同时变化的。这种正负变、方向变的排列方式是重复构成中变化最大的一种练习，其画面丰富多彩，富有秩序美（见图4）。

由此可见，一个相同的基本形，由于进行了正负、方向的变化，最终得到的画面效果是不同的，如果重复骨骼再发生错位等变化，其效果更为丰富多样。

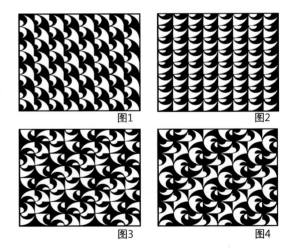

图1　　　　图2

图3　　　　图4

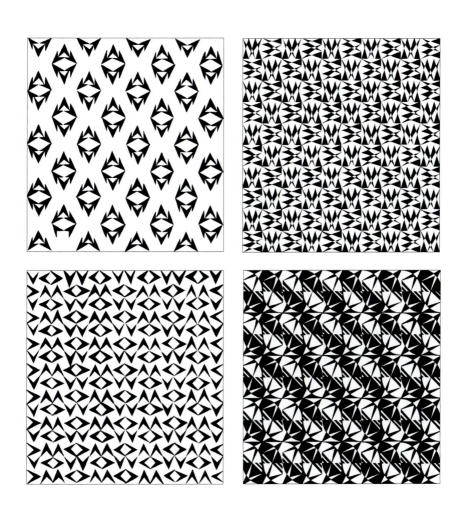

第四章 平面构成的基本形式

043

示范作业

SHIOFANZUOYE

作业要求：

选择一个基本形，做四种变化练习，尺寸15cm×15cm，然后装裱在36cm×36cm的卡纸上。

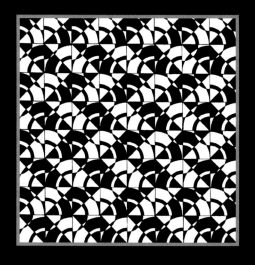

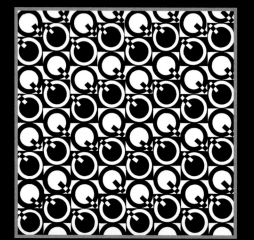

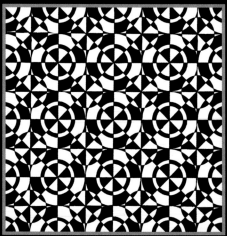

重复构成练习

第四章 平面构成的基本形式

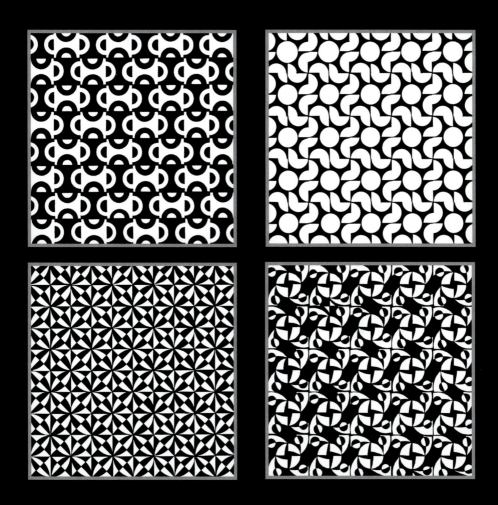

示范作业

SHIOFANZUOYE

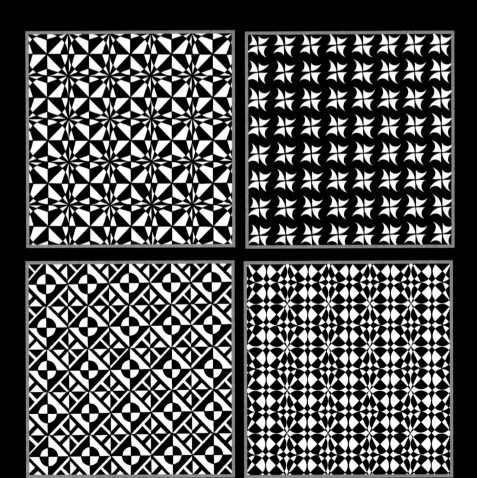

重复构成练习

第四章 平面构成的基本形式

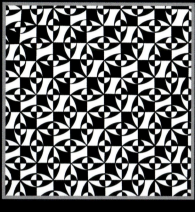

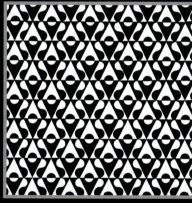

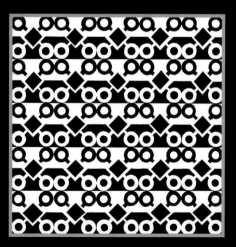

Demonstration
示范作业
SHIOFANZUOYE

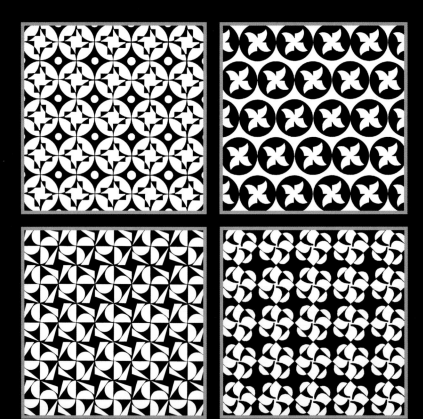

重复构成练习

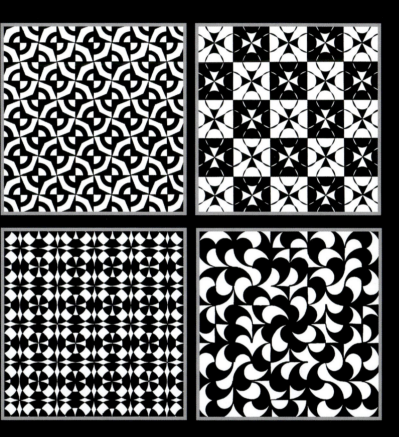

第四章 平面构成的基本形式

示范作业
SHIOFANZUOYE

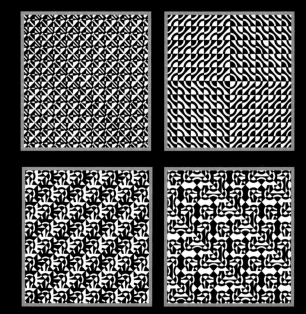
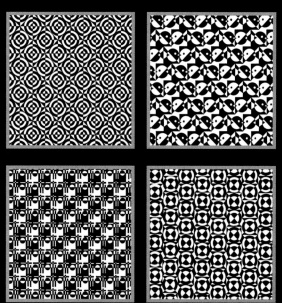

重复构成练习

第四章 平面构成的基本形式

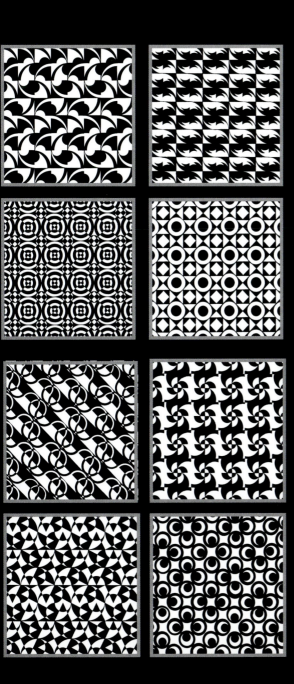

示范作业
SHIOFANZUOYE

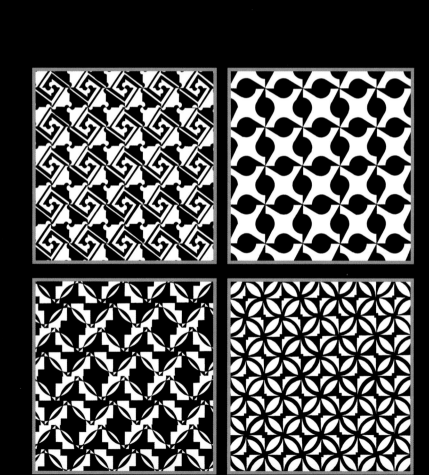

重复构成练习

第四章 平面构成的基本形式

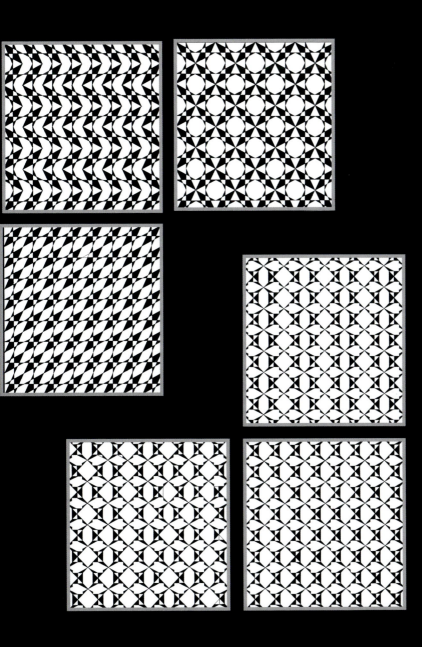

四、渐变构成

渐变或渐移是以类似的基本形骨骼渐变渐次地排列，呈现一种逐渐变化的、调和的秩序美感。渐变构成富于动感，节奏韵律与自然变化在视觉效果上会产生立体的空间感。渐变构成分为基本形渐变和骨骼渐变两种变化形式。

（1）基本形渐变

基本形渐变是指渐变的基本形以重复骨骼排列方式进行的一种练习。具体的构成方法如下：

大小渐变——基本形逐渐由大变小或由小变大的排列，可造成空间移动的深远效果。

方向渐变——基本形的方向逐渐有规律地进行变动，可创造出空间旋转的韵律感。

加减渐变——运用加形或减形的原理对基本形进行逐渐增加或减少而渐变为另一方的基本形。

双向渐变——选择两个截然不同的形，具象或抽象都可以，通过一个渐变过程，从一个形逐渐地、自然地过渡成另一个形。

虚实渐变——用黑白正负交换的方式，将一个虚形逐渐变成一个实的形，完成图底转换的过程。

规律渐变——将骨骼线进行错位排列，产生阶梯化的效果。

虚实渐变——骨骼线逐渐加宽或缩窄或图底呈相反的宽窄变化，即虚线渐变成实线的效果。

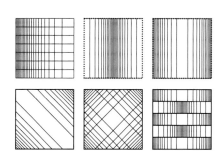

总之，无论是基本形渐变还是骨骼渐变，都采用渐变单元形的变化来练习。由此可见，渐变是充满想象力的一种构成练习，给造型创造了极大的可能性，对开拓学生的思维方式有着重要的作用。

五、发射构成

发射构成是渐变构成的一种特殊形式。其基本形或骨骼线均环绕着一个或几个中心发射点排列。发射的现象在自然界中广泛存在，如太阳的光芒。由于发射点形成了视觉中心，形成了富于光感、律动、闪烁不定的光影放射效果。

（1）发射点

发射构成必须有发射中心，即发射点。发射点可以是一个，也可以是多个；可以明显，也可以隐藏。

（2）发射线

发射线必须是指向或背向发射点，以及环绕发射中心。骨骼线有直或曲或曲折等变化。发射构成有三种练习方式：

离心式——骨骼线由中心向外发射。
向心式——骨骼线由四周向内发射。
同心式——多组骨骼线，逐层围合，环绕中心排列。

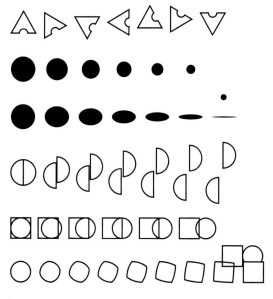

（2）骨骼渐变

骨骼渐变即骨骼线的变化。将骨骼单位的间距、形状、大小按一定的比例逐渐变化，就是骨骼渐变。骨骼渐变方式如下：

方向渐变——骨骼线在方向上进行渐变，可窄可宽或者两个方向同时渐变。

骨骼变形——骨骼线相互弯曲或弯折渐变。

第四章 平面构成的基本形式

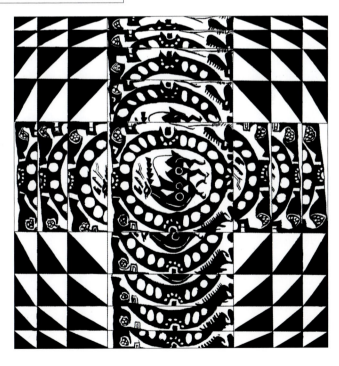

示范作业

> SHIOFANZUOYE

作业要求：
在15cm×15cm的尺寸内，做2张骨骼渐变和2张发射构成作业，然后装裱在36cm×36cm的卡纸上。

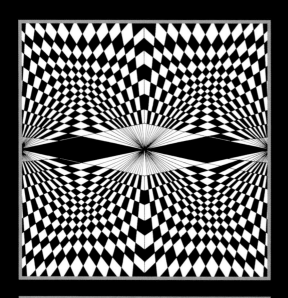

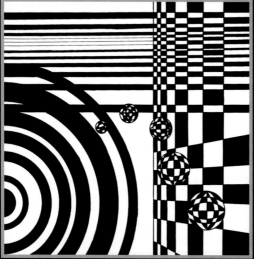

渐变发射构成练习

第四章 平面构成的基本形式

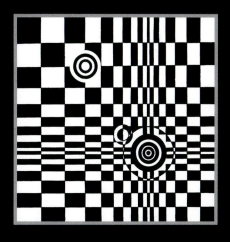

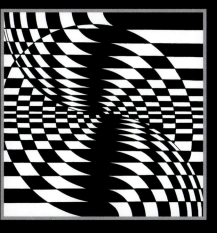

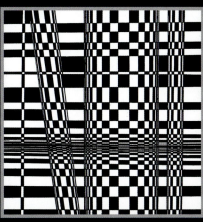

示范作业
SHIOFANZUOYE

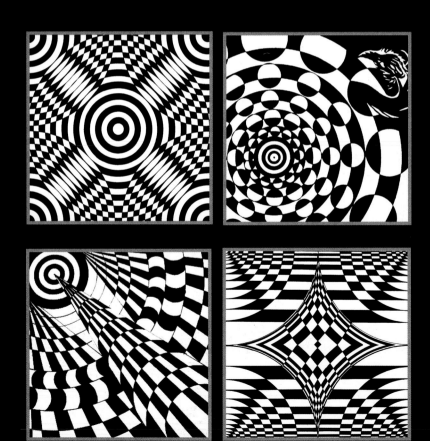

渐变发射构成练习

第四章 平面构成的基本形式

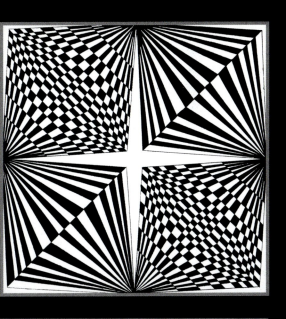

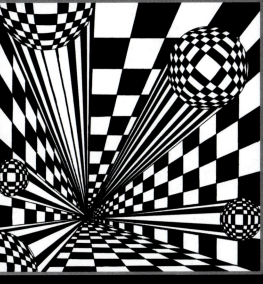

示范作业
SHIOFANZUOYE

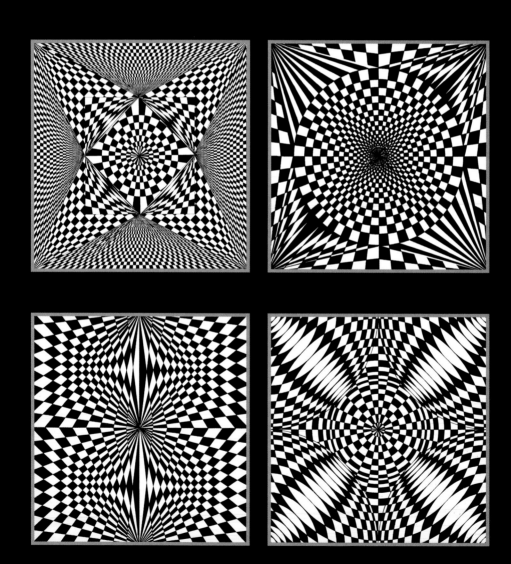

渐变发射构成练习

第四章 平面构成的基本形式

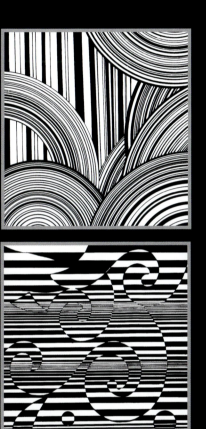

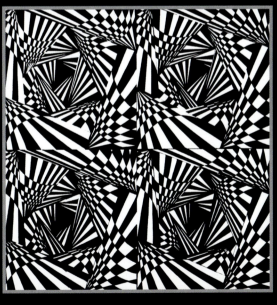

Demonstration
示范作品
» SHIOFANZUOYE

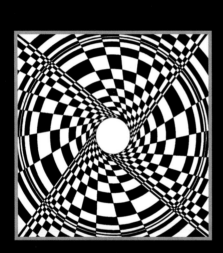
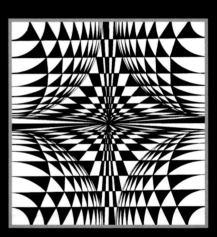
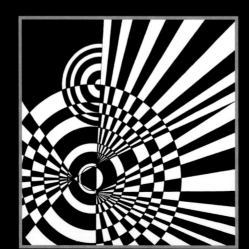

渐变发射构成练习

第四章 平面构成的基本形式

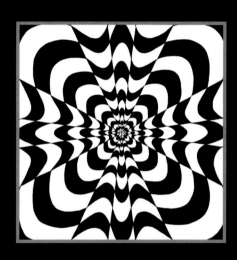
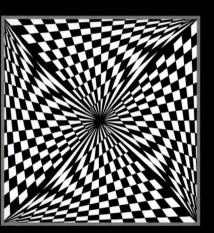
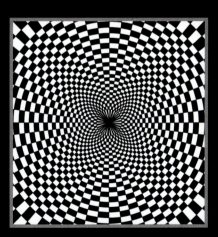

示范作业

SHIOFANZUOYE

渐变发射构成练习

第四章 平面构成的基本形式

示范作业

SHIOFANZUOYE

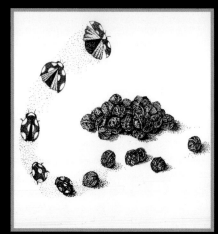

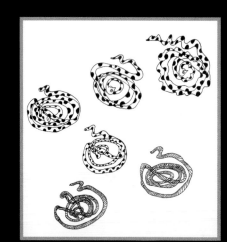

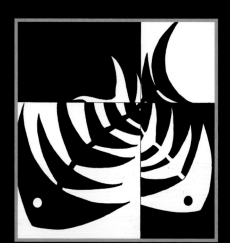

渐变发射构成练习

第四章 平面构成的基本形式

六、对比构成

对比构成是一种相对自由的构成形式，它可以在重复骨骼或渐变骨骼中进行对比练习，也可以不受骨骼的限制，依据形态本身对大小、疏密、虚实、显隐、色彩、方向、肌理等方面进行对比构成。对比以差异作为前提，对比的程度可强可弱，可简单可复杂。

（1）基本形的对比

两种以上基本形要处于相异的状态下才可以产生对比。如粗细、长短、大小、正负、方圆、直曲、规则与不规则等，它包括以下几种对比：

形状对比——两种以上基本形在造型上进行比较。

大小对比——两种以上基本形在大小上进行对比。

方向对比——两种以上基本形在方向上进行对比，可相向或相反。

位置对比——基本形在构图的位置上可任意排列对比，分为对称式排列对比和非对称式排列对比。非对称式排列对比即平衡对比。

图底对比——基本形进行图底反转对比。

隐显对比——基本形对比的明度决定了它们的隐与显，明度强则显，明度低则隐。

七、特异构成

特异构成是指在重复构成或渐变构成的基础上，变异其中个别的骨骼或基本形的特征，以打破有规律的单调感，使其形成极鲜明的反差，造成视觉兴奋感，特异部分往往形成视觉中心，又称为特异点。在特异构成中，特异点应少，甚至只有一个，才能起到画龙点睛的作用，从而集中人的注意力。特异构成分为基本形特异和骨骼线特异两种。

（1）基本形特异

基本形特异是在基本形的重复构成基础上对局部进行突破与变异。这种变异在造型上要打破原有的形态，在意念上选择反差极大的构思，在色彩上强调补色或对比色的关系。只有满足以上三种特性才能成为视觉中心。

（2）疏密（结集）对比

疏密（结集）对比是对比的一种特殊形式，特点是基本形相同，数目众多，大小各异，排列方式疏密有致，它可不受骨骼的限制，自由排列。疏密追求聚集或分散图形的方式，保持画面平衡以达到既稳定又富于变化的效果。它有以下几种排列方式：

点结集——大量的基本形以一个点为中心聚集或向四周扩散。

线结集——基本形趋向线形聚集，并向两侧扩散。线形可以选择直线或曲线。

面结集——基本形趋向形聚集。其形可以是任意形。

自由结集——自由安排基本形，但要注意画面的整体效果，编排分布要疏朗有致，气韵生动。

（2）骨骼线特异

骨骼线特异是指在有规律的骨骼线构成中，对少部分骨骼线在形状、方向、粗细、直曲、大小、位置上进行变异。

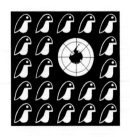 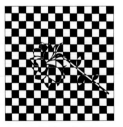

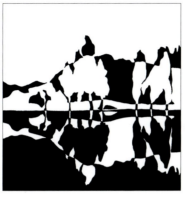
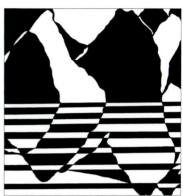
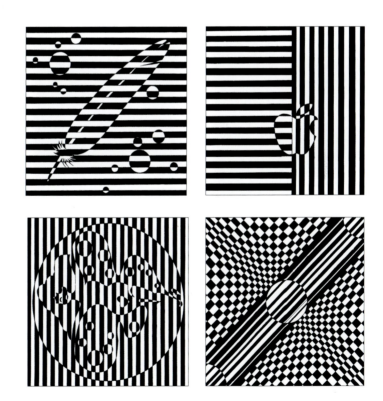

第四章 平面构成的基本形式

作业要求：

在15cm×15cm的尺寸内，做结集构成2张、对比构成2张，然后装裱在36cm×36cm的卡纸上。注意画面的平行感。

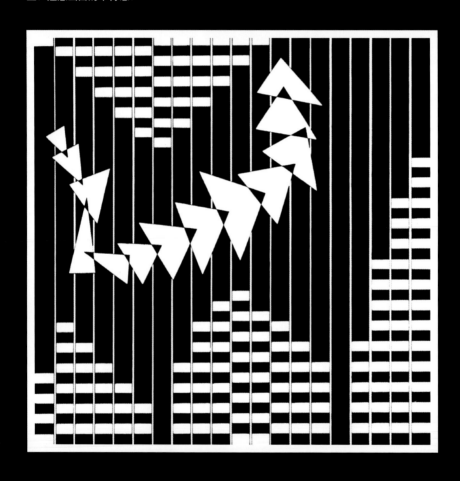

对比构成练习

第四章 平面构成的基本形式

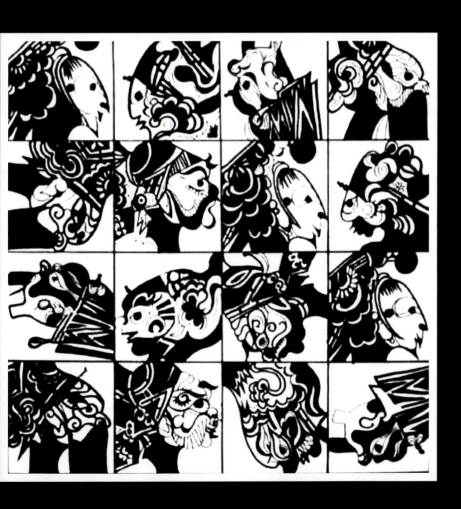

示范作业
SHIOFANZUOYE

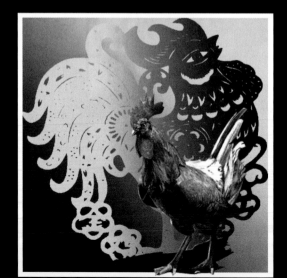

对比构成练习

第四章 平面构成的基本形式

示范作业
SHIOFANZUOYE

对比构成练习

第四章 平面构成的基本形式

Demonstration
示范作业
» SHIOFANZUOYE

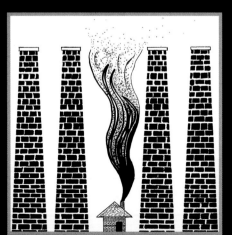
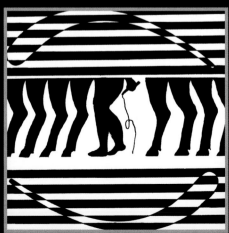

对比构成练习

第四章 平面构成的基本形式

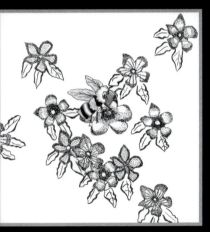
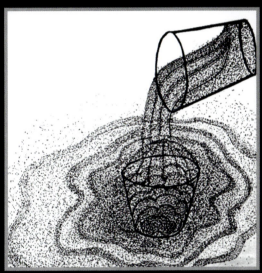

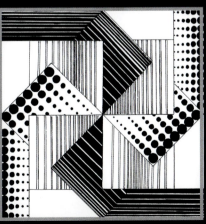

077

作业要求：
　　在15cm×15cm的尺寸内做2张基本形特异练习、2张骨骼线特异练习。然后装裱在36cm×36cm的卡纸上。要求突出特异点。

特异构成练习

第四章 平面构成的基本形式

示范作业
SHIOFANZUOYE

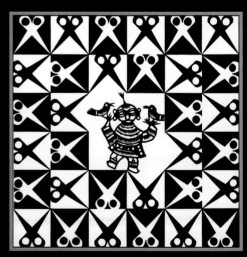

特异构成练习

第四章 平面构成的基本形式

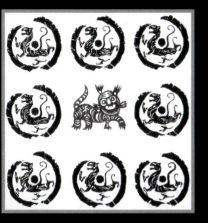
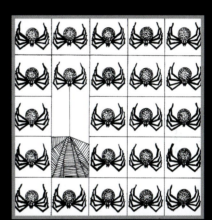
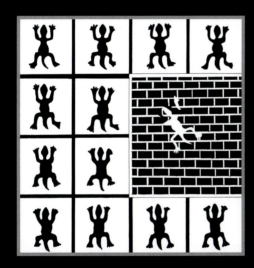

Demonstration
示范作业
» SHIOFANZUOYE

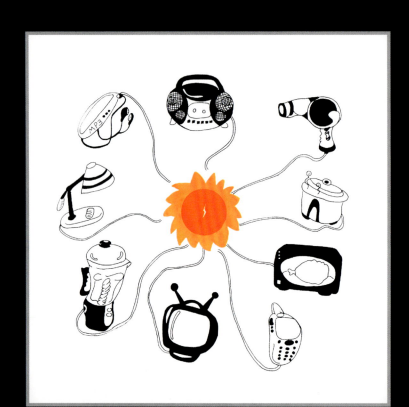

特异构成练习

第四章 平面构成的基本形式

Demonstration
示范作业
» SHIOFANZUOYE

特异构成练习

第四章 平面构成的基本形式

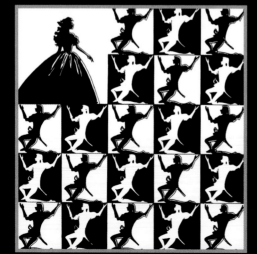

特异构成练习

第四章 平面构成的基本形式

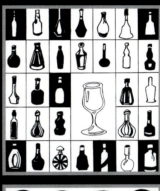

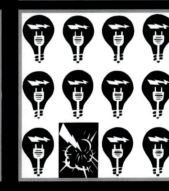

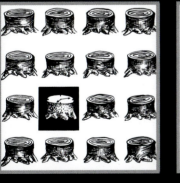

Demonstration
示范 作业
» S H I F A N Z U O Y E

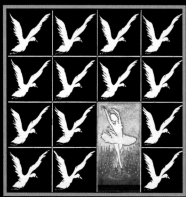
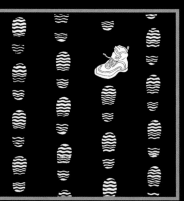

特异构成练习

第四章 平面构成的基本形式

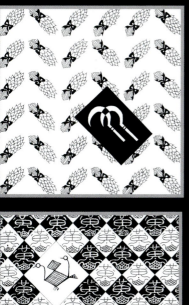
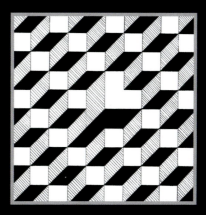

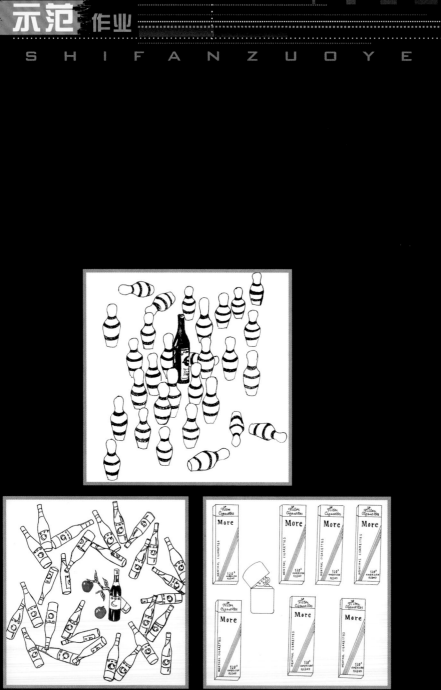

特异构成练习

第四章 平面构成的基本形式

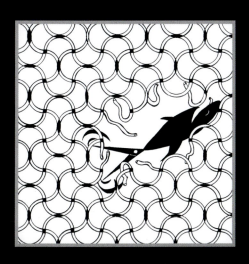

八、空间构成

在平面构成中，为了表现出虚幻的三维立体效果，按照透视的原理将平行直线集中消失到灭点表现的方法，即为空间构成。但有些空间构成又有意违背这种表现原理，造成了矛盾的空间。由于这种矛盾空间存在着不合理性，不易找出其矛盾所在，因而增强了视觉的兴趣感，也增加了设计的变化。

空间构成的练习方式有层叠空间和矛盾空间两种。

（1）层叠空间

层叠空间是将画面中几种形用叠合或夸张的透视法作为创造强烈空间的效果，从而形成一个宽广的空间表现形式。

（2）矛盾空间

画面中的空间与现实空间规律有相悖的一种构成，即矛盾空间。它表现为以下几种形式：

形体矛盾——利用平面的局限性及视觉的错觉，使形体表现成为现实中无法存在的空间。

错位矛盾——将两条交叉的线或面在平面上无前后、方向、体积之分地排列，给视觉造成前后错位的幻觉。

矛盾连接——利用不同的线在平面中的不定性因素，形成矛盾的连接，达到捉摸不定的视觉空间。

超现实矛盾——借助超现实图形来创造矛盾的空间形态，用潜意识的意幻形态来显示超现实的图形特征。

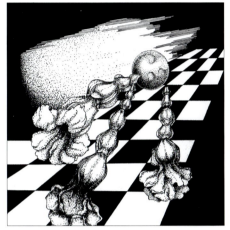
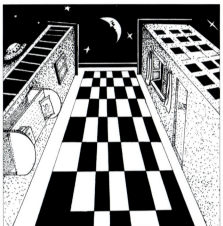
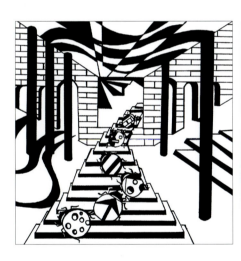
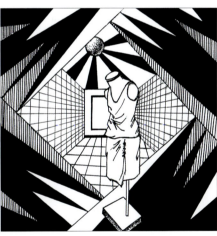

第四章 平面构成的基本形式

093

Demonstration
示范作业
SHIFAN ZUOYE

作业要求

在15cm×15cm的尺寸内，做4张空间构成，然后装裱在36cm×36cm的卡纸上。注意应用矛盾的原理。

空间构成练习

第四章 平面构成的基本形式

Demonstration
示范作业
» SHIFANZUOYE

空间构成练习

第四章 平面构成的基本形式

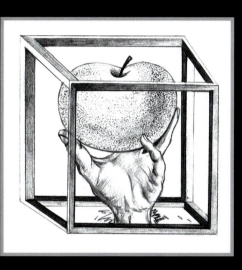

示范作业
SHIFANZUOYE

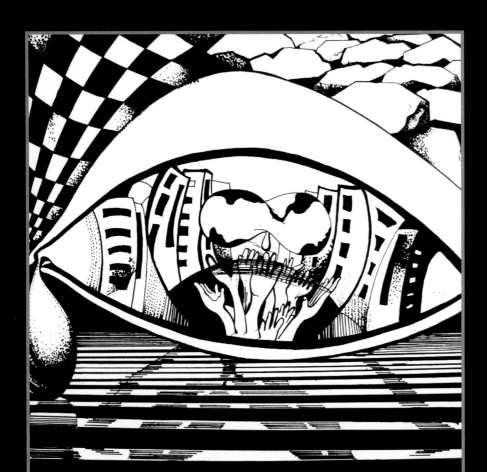

第四章 平面构成的基本形式

空间构成练习

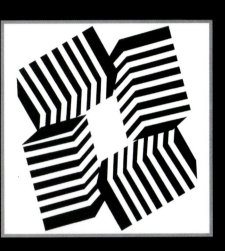
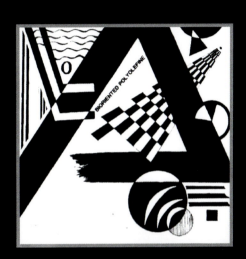
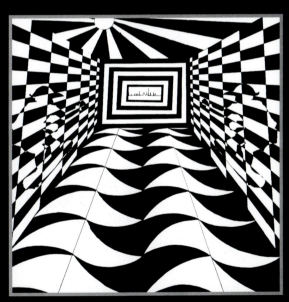

九、肌理构成

肌理是指物质表面的纹理与质地特征。物体表面的肌理不仅反映其外在的光滑与粗糙的程度，还反映其内在的材质特性。以肌理作为构成的练习即为肌理构成。

按照肌理的形成因素，肌理可分为自然肌理和人工肌理两类。

（1）自然肌理

自然界的天然肌理称为自然肌理。如植物、沙漠、山水等。自然肌理可以给人以不同的感受，有平滑、粗糙、软硬、光泽与无光泽等千姿百态的物质特征，使肌理之美在自然界生态环境中淋漓尽致地表现出来。

（2）人工肌理

自然肌理虽然很美，但有时为了设计需要，还须由人工有意识地制造肌理。人工肌理多借助工具、机械、计算机等加工手段产生，富于秩序与技术之美。

按照人的视觉与感知因素，肌理又分成视觉肌理与触觉肌理。

（1）视觉肌理

肉眼可以直接观察和感受到的肌理称为视觉肌理，如人造装饰板、水墨画等。这些肌理的特征主要表现在材料构成与纹理的变化上，触觉感是平滑的。

（2）触觉肌理

在感知视觉肌理的基础上，抚摸有凹凸起伏之感的肌理称为触觉肌理。如粗糙的动物毛皮、浮雕等，给人以强烈的视觉感与触觉感。

肌理构成的主要表现形式是肌理对比与创造肌理。

（1）肌理对比

肌理的美感，在对比中得到加强。

肌理对比也是设计中被广泛运用的一种技法。肌理对比有以下几种要求：

材料对比——如石材和木材、金属与塑料等的对比。
纹理对比——如点状纹理与线状纹理的对比等。
质地对比——如光滑与粗糙的对比等。

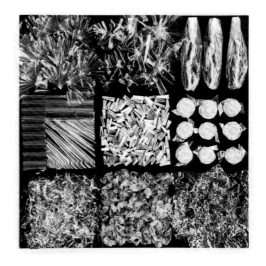

（2）创造肌理

　　现代社会新的材料与技术不断发展与丰富。肌理材质的开拓成为时尚的标志，因此，我们在做肌理构成时，要乐于选用新材料，敢于尝试新技法，且不断开拓新技法，不拘于传统造型的束缚。下面介绍几种常用的平面肌理的制作方法。

　　绘画法——在各种纸上，用铅笔或毛笔进行自由绘画。颜料可用水粉、水彩、油画、油画棒等。

　　拓印法——将凹凸不平的物体表面着色，用纸覆盖在其上，然后拓印，便得到不同深浅的肌理效果。

　　烟熏法——用烟火熏炙，使纸的表面产生深浅不同的褐色纹理。

　　刀割法——又称刀刮法，用刀在纸的表面上刻或刮，以达到粗糙的肌理的效果。

　　自流法——将油漆或油画颜料滴入水中，以纸吸入，也可将颜料滴在光滑纸上，让颜料自由流淌或用气吹，形成自然肌理效果。

　　拼贴法——将不同质地的材料，通过剪贴、分割重新组合成一个新的肌理。

　　对印法——将不同颜色涂在光滑的纸或玻璃上，然后用另一张纸对其压紧，打开后可形成两幅对称的肌理。

　　脱胶法——先用胶水或厚颜料画出所需要的图形，晾干后，用柔软的布蘸以油画颜料涂满整个画面。趁湿用高压水冲洗画面，便产生斑驳的色彩肌理效果。

　　笔触法——使用各种材质的笔在光滑或粗糙的纸面，用刷、喷甩、弹、擦、刮等手法来强调笔触的肌理效果。

　　堆积法——用厚而干的颜料进行面的堆积和塑造，也可以在颜料中加立德粉、乳胶等，使其形成一种浮雕的肌理感觉。

　　揉纸法——将质地、韧性较好的纸，进行拧、捏，揉出所需要的纹理后将纸展开，表面处理上颜色，再托裱平整以达到有丰富底纹的肌理效果。

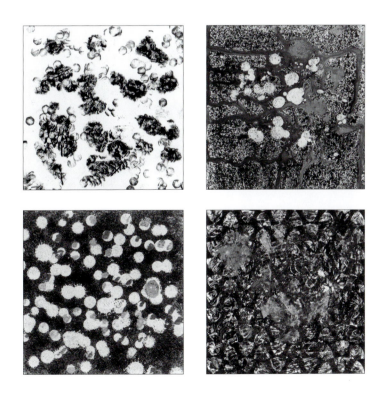

作业要求

在15cm×15cm尺寸内,做4张肌理构成,然后装裱在36cm×36cm的卡纸上。要求:注意视觉对比与触觉对比的关系。

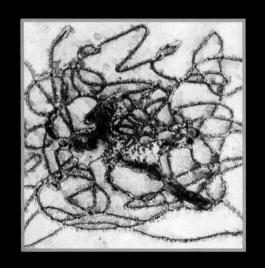

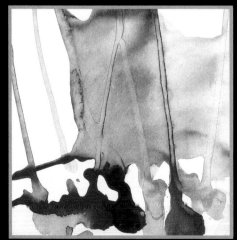

第四章 平面构成的基本形式

肌理构成练习

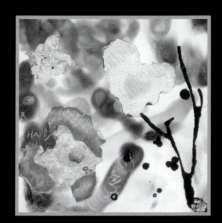

Demonstration
示范作业
» SHIFANZUOYE

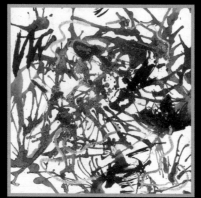

肌理构成练习

第四章 平面构成的基本形式

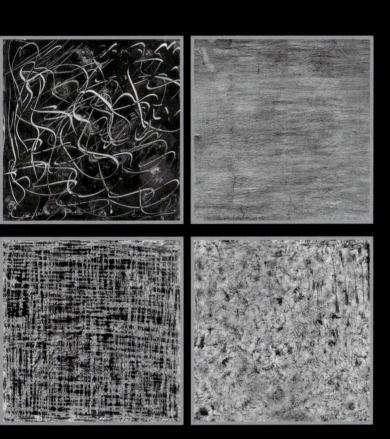

Demonstration
示范作业
» S H I F A N Z U O Y E

肌理构成练习

第四章 平面构成的基本形式

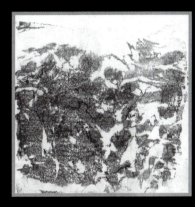
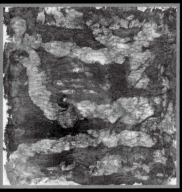

示范作业
SHIFANZUOYE

肌理构成练习

第四章 平面构成的基本形式

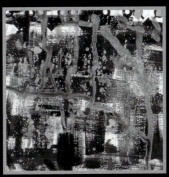
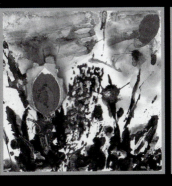
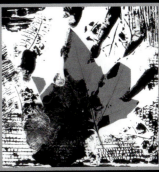

Demonstration
示范作业
SHIFANZUOYE

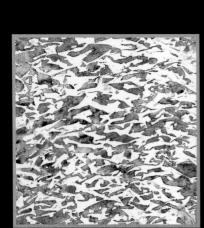

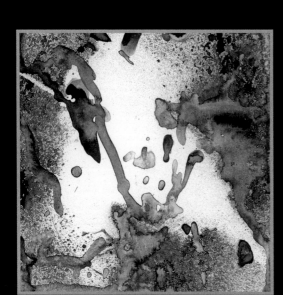

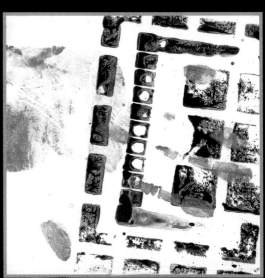

肌理构成练习

第四章 平面构成的基本形式

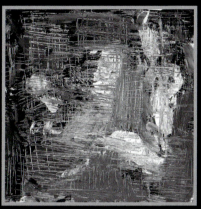
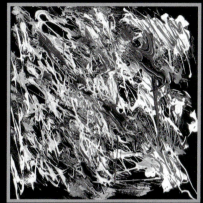
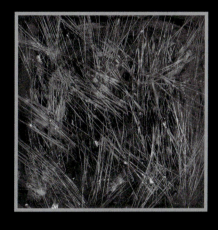

示范作业
SHIFANZUOYE

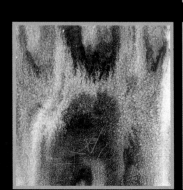

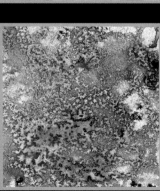

肌理构成练习

第四章 平面构成的基本形式

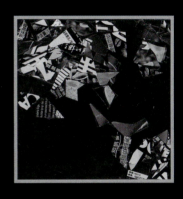

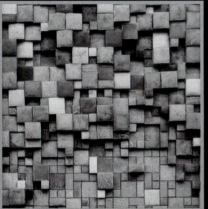

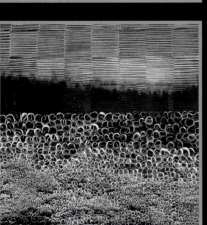

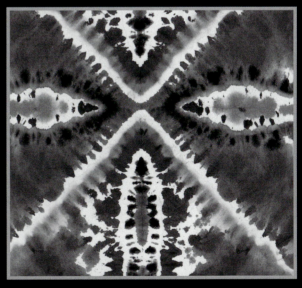

示范作业
SHIFANZUOYE

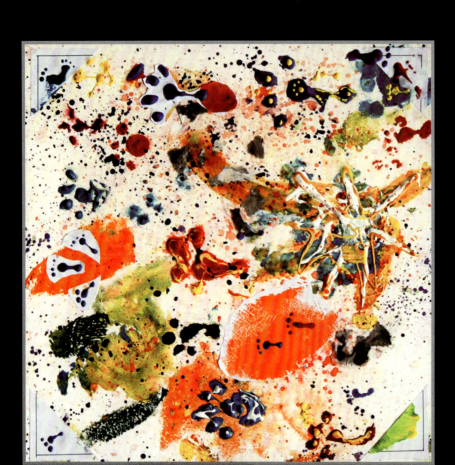

肌理构成练习

第四章 平面构成的基本形式

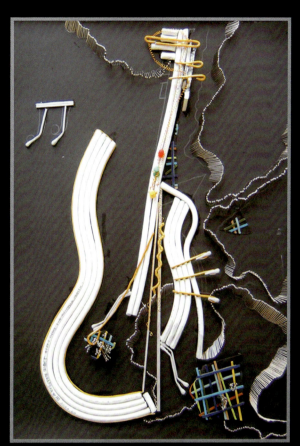

示范作业
SHIFANZUOYE

关键词：打地铺 搭伙莲 叙地震

第四章 平面构成的基本形式

肌理构成练习

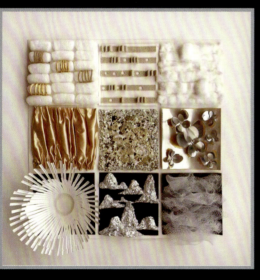

CHAPTER

第五章 平面构成与中国传统纹样
Ping mian gou cheng zai dang dai she ji zhong de ying yong

我国的纹样历史悠久，据考古资料显示，早期的新石器时代纹样，距今已有七八千年历史。在漫长的纹样演变、发展过程中，我们不难发现，无论是陶器、玉器还是青铜器、画像砖、壁画等，其中都出现过一些几何纹样，而且在视觉处理上都初步有了统一、平衡，对称、节奏等特点。可见，这与我们在平面构成中学习的构成要素点、线、面和构成手法重复、渐变、对比等不谋而合。

双蛇穿环图 汉画像砖

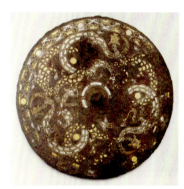
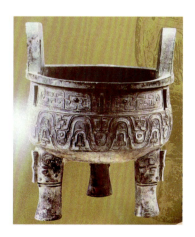
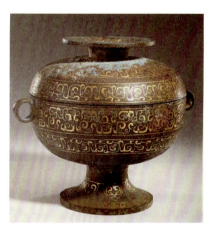

第五章 平面构成与中国传统纹样

参考文献

[1] 周冰, 许楗. 设计基础之平面构成[M]. 陕西人民美术出版社, 2005.
[2] 陈方达. 平面构成[M]. 华中科技大学出版社, 2007.
[3] 闫伟, 梅爱冰, 李淑琴. 平面构成[M]. 科技出版社, 2008.
[4] 许正立. 平面构成[M]. 中国纺织出版社, 2010.